KB056566

꽃 너머 꽃 으로

생태세밀화 그림 일기

꽃 너머 꽃으로

그림 · 글 진창오

코람데오

왜 나는
생태세밀화를
그리는가?

1. 세 가지의 꿈

30년 넘게 매일 일어나는 시간인 새벽, 마당을 나가면 만나는 반가운 친구들이 있습니다. 백여 종류가 넘는 나무와 꽃들, 연못의 금붕어들, 고양이 룰루와 강아지 별이 달이를 부르며 안녕! 인사를 합니다. 그리고 아침밥을 먹기 전에 꼭 나무들에게는 물을, 동물들에게는 먹이를 줍니다. 소중한 생명이고 우리 가족이기 때문입니다. '나는 많은 복을 받은 사람이구나'라고 생각하며 행복해합니다.

50대 중반부터 시작한 생태세밀화 그림일기는 60대인 저의 삶에 큰 변화와 생명에 대한 설렘의 눈을 뜨게 해줬습니다. 예술과 과학의 만남인 생태세밀화를 통해 세 가지의 꿈을 꿉니다.

첫째로, 생명존중의 아름다움이 이 땅 구석구석에 꽃 피기를 바라는 꿈입니다. 세상에서 생명보다 더 중요하고 고귀한 것이 있을까요? 자연과 생명이 위협당하고 있는 지금 생태계의 모든 것은 생명이 있어 존재할 이유가 있습니다. 살아 있기 때문에 삶의 계획서대로 치열한 삶을 이어가고 있는 것을 봅니다. 저는 그림을 그리면서 생명의 기쁨과 환희를 더 느끼고 싶었습니다. 들꽃 한 송이, 꽃잎 한 장, 나뭇잎 하나에서 눈물 나도록 예쁜 모습을 그림으로 다가서고 싶었습니다. 그리고 식물이 나에게 말을 걸어올 때까지 교감하고 기다렸습니다. 바람에 흔들리는 나뭇잎을 보고서도 감사와 기쁨을 느끼며 감격할 수 있는 자연을 닮은 마음이 나부

터 시작되기를 원하는 마음에서 생태세밀화 그림일기를 시작하게 되었습니다.

이 땅 위에 자연, 인간, 생명이 삼중주를 연주하는 그날을 꿈꾸어 봅니다.

둘째로, 많은 사람들이 평생 취미로 하기를 바라는 꿈입니다. 우울증이 깊은 중년 여성이 세밀화를 배우면서 표정 없던 아픈 얼굴이 점차 생기를 얻고 웃는 모습을 보았습니다. 그분이 예쁘게 피어 있는 일일초를 그린 후 "나는 행복해야 한다. 무조건 행복해야 한다. 내 마음도 이 꽃처럼 밝았으면 좋겠다."라며 눈물을 주르르 흘리던 모습을 잊을 수가 없습니다. 루게릭 병을 앓는 중에 생태세밀화를 배우기 시작한 일흔 넘은 할머니는 그림을 그리고 일기를 쓰면 서부터 새 힘이 솟는 것 같아서 짚고 다니던 지팡이를 던져버려야 할 것 같다고 말하여 힘찬 박수를 받았습니다. 자세히 관찰한 몰입의 신비로움이 아닐까요?

셋째로, 생태세밀화 그림일기를 배우고 싶은 사람들에게 작은 힘이 되고 싶은 꿈입니다. 생 태세밀화 그림일기반을 시작하기 전 많은 사람들이 근심어린 표정으로 말을 합니다. "저는 그 림에 낯가림을 합니다. 원래부터 소질이 없고 자신감이 없습니다. 그런데 그려보고 싶은 마음 은 간절합니다. 아름다움을 표현하고 싶습니다." 그러면 저는 이렇게 말합니다. "다섯 살 어린 이가 그린 그림도 아름답고 피카소가 그린 그림도 아름답습니다. 그릴 때 행복하고 즐거우면 됩니다. 식물과 교감을 나누고 사랑하는 마음을 가지면 됩니다."

그렇게 하여 첫걸음을 떼고 나면서부터 사람들은 말을 합니다. "아, 이렇게 즐겁고 행복할 줄 알았다면 진작 할 걸 그랬어요. 색을 입힐 때마다 내 마음도 예뻐지는 것 같고 시간 가는 줄 모른답니다. 괜히 두려워하고 걱정했어요. 이렇게 하면 되는데 말이죠."

세상에 그림 잘 그리는 사람은 많습니다. 반면에 저는 그림을 전공하지도 않았고 부족한 그림입니다. 그러나 그림을 통해 자연, 생명, 인간을 연결하는 것이 무엇인지 성찰하며 글을 쓰는 과정은 누구에게나 행복을 가져다준다고 생각합니다. 아름다움을 표현하고는 싶으나 용기가 없는 사람들에게 좀 더 풍요로운 삶을 위한 평생 취미로 그림일기를 써 보라고 권하고 싶습니다. 내가 해보니까 이렇게 행복하고 기쁠 수가 없다고, 그러니 이제는 망설이지 말고 색연필과 붓을 들어보라고, 그러면 놀라운 일들을 경험할 수 있을 것이라는 작은 용기를 주고 싶습니다.

저는 그림을 그리면서 "산하의 모든 생명을 존중하며 모든 피조물을 사랑으로 배려하는 마음으로 살고 싶다"는 장공 김재준 목사님의 말씀을 늘 마음에 새깁니다. 이 책을 통해 하나님의 창조 질서 보존과 자연에 깃든 하나님의 사랑과 지혜를 알고 실천하는 데 밀알이 되기를 기원합니다.

지난 6년 동안 개인전, 단체전을 하면서 많은 분들의 응원을 받았습니다. 이 책은 그분들의 응원에 대한 작은 보답이기도 합니다. 숲의 세계를 알도록 도움 주신 숲해설가 송신숙 선생님, 생태세밀화를 가르쳐 주신 푸조나무 김혜경 선생님, 세종문화회관 광화랑 전시회 때 기적

적인 첫 만남을 가진 코람데오 임병해 대표님을 통해 저의 생태세밀화 그림일기가 책으로 다시 태어나게 되었음을 감사드립니다. 이 책을 한 장 한 장 넘길 때마다 많은 분들의 마음이 식물과 포개어지는 따뜻하고 행복한 시간이 되기를 기대합니다.

이제 천천히 그리고 끝까지 책장을 넘겨 보실까요?

2. 왜 《꽃 너머 꽃으로》인가?

자연에 빚을 지고 살아온 기적 같은 세월 60년을 넘겼습니다. 살아온 날보다 살아갈 날이 짧아서일까요? 보이는 사람, 동물, 식물, 곤충들이 어찌 그리 예쁘게 보이고 사랑스러운지요. 꽃을 보면 사람들이 예쁘다고 합니다. 그런데 꽃이 꽃으로 필 때까지의 과정과 내면을 마음의 눈으로 다시 보고 생각할 수 있으면 좋겠습니다. 수많은 흔들림과 치열한 삶의 투쟁이 담겨 있습니다.

이름 모를 잡초까지도 삶의 계획서가 있고 의미가 있고 소중합니다. 작은 미물을 보고서도 가슴 뜨거운 생명력을 느낄 때 세상은 더욱 아름다워집니다. 눈에 보이는 꽃 너머에 담겨 있는 꽃의 생존방식과 지혜로움, 지칠 줄 모르는 생의 몸부림과 노력을 보면 좋겠습니다. 그것이 삶에 연결이 되어 모두가 행복한 자연인이 되는 그날을 꿈꿉니다.

꽃 너머 꽃을 보고 다시 생각하고 사랑할 때 우리의 삶은 시가 넘쳐 흐를 것입니다.

진창오 님의
출간을 함께 기뻐하면서…

　　진창오 선생님을 처음 만났던 6년 전 어느 날 중년의 나이를 넘으셨지만 초롱초롱 빛나고 호기심 많은 아이처럼 반짝이던 선생님의 눈빛을 아직도 또렷이 기억합니다. 나무십자가 만들기, 생태문화 해설, 마라톤, 다문화소외계층의 교육, 매일 아침운동, 매주 칼럼쓰기, 새벽기도, 감사일기 등 30여 가지의 메모기록노트, 차박 캠핑, 독서여행, 오지탐험, 생태세밀화 그림일기, 고전독서, 강의 등 다소 과장이 있지 않을까 할 정도의 다양한 활동들은 그러나 여전히 지금도 진행형이라는 사실에 놀라지 않을 수 없습니다.

　　지속적이고 한결같이 여러 일들을 묵묵히 해내시는 선생님을 수년간 지켜보면서 첫 만남의 그 눈빛이 이해가 되었습니다.

　　지칠 줄 모르는 열정

　　폭포수 같은 도전

　　생명에 대한 존엄

　　자연에의 경외감

　　이웃을 향한 사랑, 그리고 목회

　　그를 대신하는 또 다른 이름입니다.

고전독서클럽
'리더스' 회장 이정현

60평생을 걸어오며 겪은 숱한 고난과 시련은 그를 담금질 했고 날마다 눈물의 감사와 기도로써 이 치열한 삶을 견디어 왔습니다. 그는 아직도 가슴이 뜨겁습니다.

이제는 삶에 지친 사람들에게 긍정에너지로 꿈을 심어주고 있습니다. 살아 있는 대자연을 마음에 품고서 행복에 겨워 어쩔 줄 모르는 꿈을 꾸는 소년으로서 말입니다. 몇 해 전 (사)한국숲해설가협회에서 생태세밀화 그림공부를 한 후 벌써 여러 차례 전시회를 가졌고 마침내 그간의 작품을 설레는 마음으로 내어놓는다 합니다. 말보다는 실천으로 삶의 모범을 보여주시는 선생님께 깊은 존경을 표합니다.

《꽃 너머 꽃으로》 출간을 진심으로 축하드리며

그 기쁨을 여러분과 함께 나누고 싶습니다.

왜 나는 생태세밀화를 그리는가 4
진창오 님의 출간을 함께 기뻐하면서… 8

contents

contents

꽃 너머 꽃으로

초롱꽃

Campanula punctata Lam, 초롱꽃과

우리 집 정원

2019.6.6.

병에 걸린 남동생 구할 약을 찾아 초롱불을 들고 나섰다가 죽은
누나의 슬픈 전설의 꽃.

더위, 추위, 건조한 환경에서도 아랑곳없이 잘 자라주는 너.

학교종이 땡땡땡 어서 모이자.

금방이라도 종소리가 들릴 것 같구나.

땅을 바라보고 피는 넌

벌들도, 나비들도 꽃 그늘에 누워

쉬어 가라고 고개를 숙인 거니?

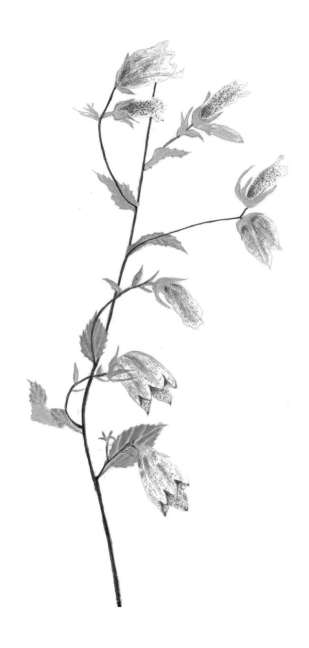

갈참나무잎

Quercus aliena Blume, 참나무과

오봉산

2016.11.22.

참나무 6형제 중 가장 아름답다는 너
큰 나비 날개를 펴
훨훨 꿈을 싣고 날아갈 것 같기도 하고
달나라까지 타고 갈
요술 양탄자 같기도 하구나.
700년 된 백양사 갈참나무 길
낙엽 지는 가을이 기다려진다.

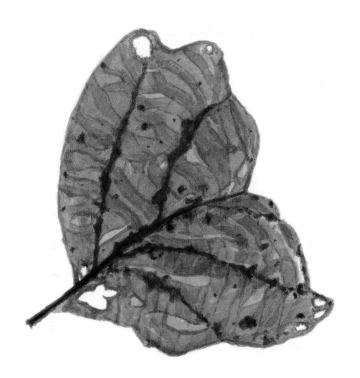

 감태나무
Quercus aliena Blume, 참나무과

용운리 물안개길
2014.1.10.

이듬해 새잎이 나올 때까지
황색단풍 마른 잎을 떨어뜨리지 않고
한겨울을 지내온 너
가던 길 멈춰 한 번 더 보고 싶은 아담한 작은 키 나무야
구황식물로 잎도 먹고 사람도 살린다는 신비의 명약재
잎이 움직일 때마다 도레미파솔라시도
바람소리와 함께 연주를 하는 것 같구나.

개옻나무
Rhus trichocarpa Miq, 옻나무과

내장산

2013.9.3.

그해 겨울은 뜨거운 심장을 얼게 할 만큼 추웠지.
성탄을 앞둔 그날 밤, 갑자기 돌아가신 울 엄마
일주일 후 홀로 찾아왔던 이 산
무릎만큼 하얀 눈이 쌓였었어.
뜨거운 눈물을 뚝뚝 떨어뜨리며 석양이 물들고
어둠이 내릴 때까지 걸었던 산길
그때 산에 있던 수많은 나무들이 모두 달려들어
내 몸과 마음을 안아줬지.
네가 내장산에 제일 먼저 가을을 데리고 왔나보다.
너의 몸에 입은 옷 색깔이 바로 내 마음이구나.

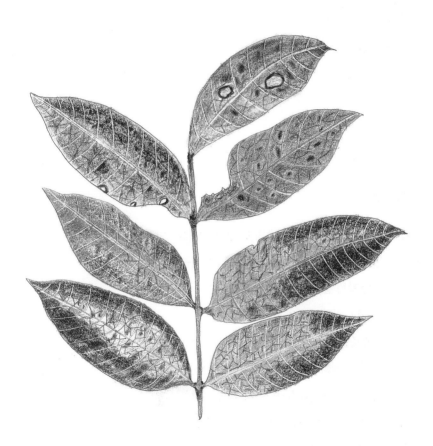

고춧대

Red pepper, 가지과

우리 집 텃밭

2019.1.30.

언 땅, 마른땅에 뿌리내려 서 있는 너
하루에도 몇 번씩 오가며 눈길 마주쳤어.
작년 봄부터 이 겨울 오도록 끝까지 매달려 있는
그 강인함, 인내, 견딤을 배운다.
비바람 부는 날은 몇 밤이었을까.
뜨거운 태양을 온몸에 받아야 하는 날은 몇 날이었을까.
가지마다 매달려 춤을 추는 고추 가족들
환희, 요동치는 감격, 발레리나의 몸짓
비발디의 사계 봄이 들려온다.
성탄목을 장식한 트리라고 할까.

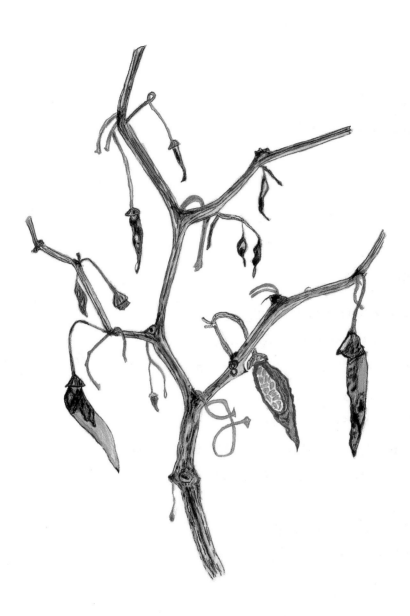

금낭화

Dicentra spectabilis, 양귀비과

우리 집 정원

2013.4.19.

누구인들 너를 보며 휙 지나갈 수 있을까.

뒤돌아 다시 보고 싶지.

긴 빨랫줄에 오순도순 앉아 노래하는 참새들 같기도 하고

생명을 잉태하는 자궁, 두 개의 심장, 눈물을 담고 있는 비단 주머니

이뤄질 수 없는 사랑 때문에 터져버릴 것 같은 빨간 가슴 같기도 해.

말괄량이 소녀 삐삐 머리를 닮기도 했지.

옛날 며느리들이 차고 다니는 주머니를 닮았다 하여 며느리주머니

넌 이름도 많아 금낭근, 토당귀, 등모란, 며느리주머니, 며느리취.

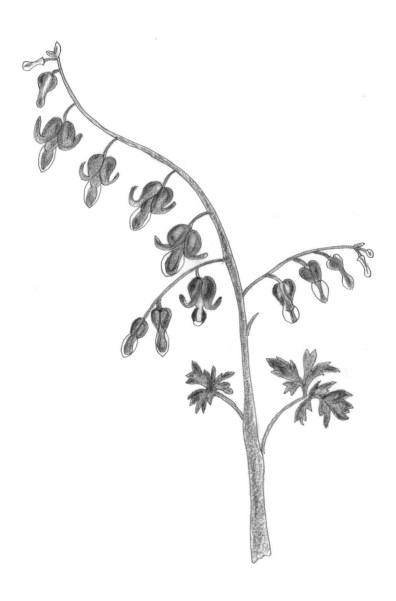

기생초

Coreopsis tinctoria, 국화과

우리 집 정원

2016.6.20.

추억, 간절한 기쁨, 다정다감한 그대의 마음
꽃말도 예쁘네.
벌과 나비, 여덟 개 꽃잎 음반에 발 디딜 때
어떤 음악 소리가 날까.
나비 벌들 너의 몸에 몇 번이나 안겼더냐.
멀리 북아메리카에서 긴 여행으로 왔구나.
널리널리 퍼진 걸 보면 생활력이 강해서였을까.
또 다른 이름 황금빈대꽃, 애기금개국
이름도 모양도 예뻐.

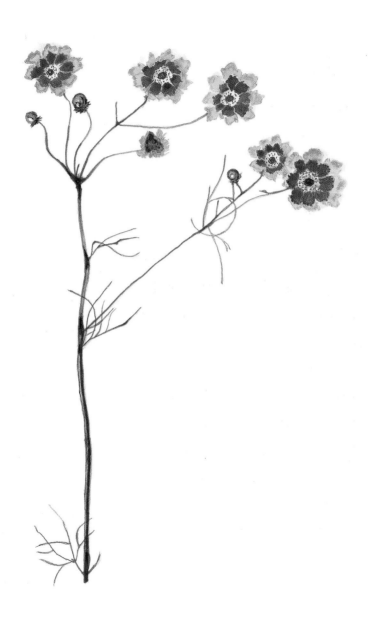

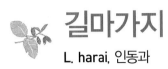

길마가지

L. harai, 인동과

용운리 물안갯길

2014.4.29.

홀로 숲의 품에 안겨보는 물안개길
새들의 합창을 들으며 걷는 천상의 화원 파라다이스
갑자기 코끝에 꿀물보다 진한 향기가 스친다.
잎 없는 나뭇가지에 꽃 피우기 시작한 너
어디선가 진한 향기가 나면
길마가지 나무임이 틀림없다는 것을 알지
하트 모양의 열매가 주렁주렁
내가 너희를 사랑한 것처럼
너희도 서로 사랑하라는 예수님 말씀일까.
오늘도 길을 막고 가지 못하게 하는 길마가지야.

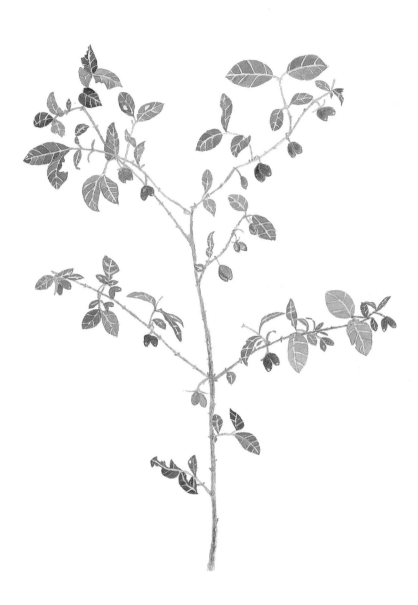

명자나무

Chaenomeles speciosa, 장미과

우리 집 정원

2012.4.22.

설렘 가득 안고 생태세밀화 수업하러 서울 가는 날
명자나무 열매 네가 잘 다녀오라 응원하는 것 같았어.
오늘 하루만 기다려줄래? 다녀와서 그려줄게.
집안 뜰에는 널 심지 않는다는데 우리 집에는 심었네.
네가 예뻐서 책 읽는 사람 방 가까운 곳에 심으면
마음 설레어 책을 못 읽는다고 해.
붉고 화려함 지녀서 아가씨 나무라고도 불렀지.
너의 열매는 작은 모과를 닮아 침을 고이게 하는구나.

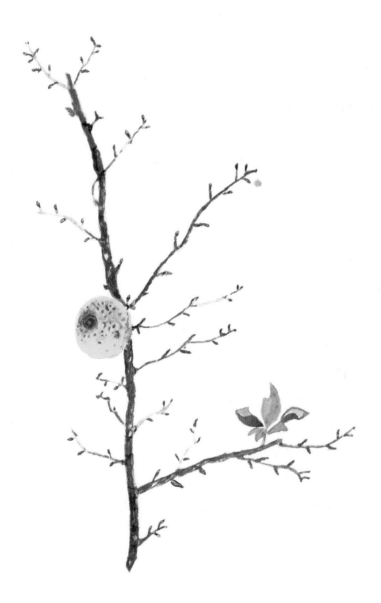

나무수국

Hydrangea paniculata Siebold, 수국과

우리 집 정원

2016.11.1.

멀리서 보면 하얀 포도송이가 주렁주렁 매달려 있는 것 같아.

나무못이나 제지용 풀을 만드는 데 사용하기도 하고

말라리아 치료와 접골에도 효능이 있다고 하니

버릴 것 하나 없는 소중한 보배이구나.

겨우내 갈색 마른 꽃으로 눈을 호강시켜 주더니

보기에도 아까운 꽃이

흰 구름 뭉게뭉게 피어오르는구나.

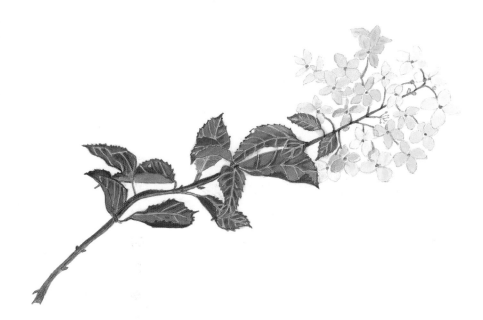

낙엽송

Larix kaempferi (Lamb.) Carrière, 소나무과

미륵산

2014.2.20.

두 형제, 세 형제, 네 형제, 여섯 형제
낙엽송 열다섯 형제가 옹기종기 모여 살고 있네.
사람 사는 세상에도
둘, 셋, 넷, 여섯 가족이 있는데
역시 많을수록 더 든든해 보여.
아름다운 이 나라에 아기들 울음소리가 가득했으면 좋으련만

남색초원하늘소

Agapanthia pilicornis, 하늘소과

탑천길

2013.6.1.

동 트기 전 희망들녘을 달리는데
영롱한 빛의 너는 발걸음 멈추게 했어.
등 위에서 반짝거리는 아름다운 색깔
자기 몸 길이 거의 두 배나 되는 긴 더듬이로 수영하는 것 같구나.
개망초 위 줄기에 알을 낳으려고 있었니?
초원에서 사는 것을 좋아해서 초원하늘소니?

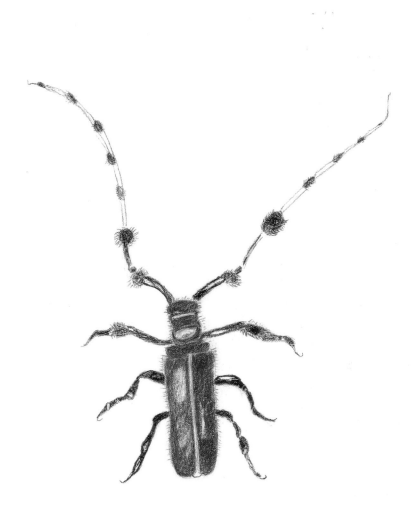

닥나무

Broussonetia kazinoki SIEB, 뽕나무과

섬진강변

2018.9.14.

물안개 자욱한 섬진강변의 이른 아침에 만난 너
너를 처음 보았을 때 삼지창을 들고 있는 포세이돈이 생각났어.
출발점에 서서 신호를 기다리고 있는 달리기 선수 같기도 하고
금방이라도 푸른 하늘을 향해 풍선처럼 날아갈 것 같아.
사람은 죽어서 이름을 남기고 호랑이는 죽어서 가죽을 남긴다는데
질기고 튼튼한 실 모양의 세포가 가득 들어 있는 너
너의 껍질은 귀한 종이를 남기지.
가마솥에서 몇 시간 펄펄 끓는 고통을 통해
조선종이로 불리는 한지 재료가 되어 나오다니
아! 고맙구나 닥나무야.

낮달맞이꽃

Oenothera biennis, 바늘꽃과

우리 집 정원

2016.8.26.

사람들이 제일 많이 좋아한다는 노란색
낮에 피어 있던 넌 해맞이라 해도 좋을 것 같아
먼 나라 칠레에서 온 지 백년도 넘은 세월
한겨울 땅바닥에 엎드려 겨울을 지났지.
반년의 시간을 기다린 너는
너의 몸에 입을 노란 옷을 준비하고 있었구나.
어느 것 하나 버릴 것이 없는 귀한 너
뿌리를 월견초라 하여 감기, 기침, 천식에도 좋다는 보약.
큰 키에 노랑 얼굴 바람에 흔들흔들
향기까지 날려주는 오늘 밤은 어떤 달을 맞이할래?

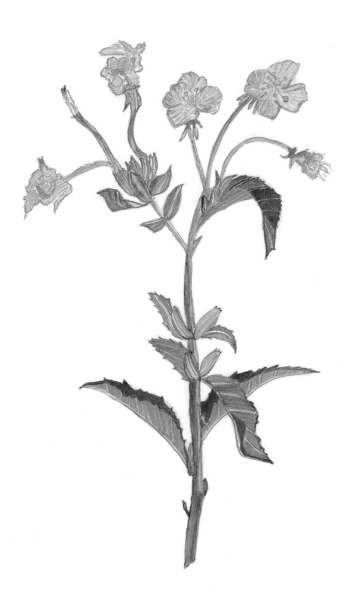

담쟁이덩굴

Parthenocissus tricuspidata (S. et Z.) PLANCH, 포도과

우리 집 뒷동산

2018.7.29.

저것은 넘을 수 없는 벽이라고 고개를 떨구고 있을 때

담쟁이 잎 하나는 담쟁이 잎 수천 개를 이끌고 결국 그 벽을 넘는다.

도종환 시인의 담쟁이. 사람들에게 백번도 더 암송했어.

줄기찬 도전, 지칠 줄 모르는 열정, 포기할 줄 모르는 집념, 끈질긴 생명력

오 헨리의 마지막 잎새 소설에 네가 있었지.

영원한 사랑, 아름다운 매력, 꽃말도 좋아.

너의 손과 악수하고 싶구나.

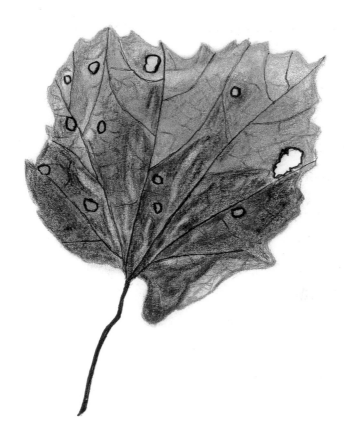

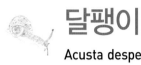

달팽이

Acusta despecta sieboldiana, 달팽이과

탑천길

2013.5.25.

태양이 붉게 타오르는 이른 아침
새들의 노랫소리 들으며 갈대 잎 위에서
운동하는 널 보았어.
아침이슬에 젖어 있는 넌 아침밥은 먹었니?
쉬고 싶으면 언제든지 껍데기 속에 몸을 넣고 쉬는 너
천천히 그리고 느리게 사는 삶의 철학을 보여주는구나.

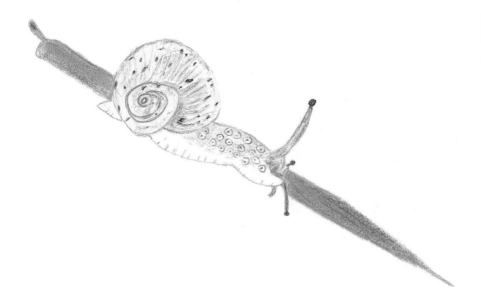

대나무

Phyllostachys nigra(오죽), 벼과(화본과, Gramineae)

구룡마을

2013.3.20.

초등학교 졸업식 날,

졸업장 옆에 끼고 석별의 정 나눌 때

선생님은 말없이 칠판 앞으로 가시더니 분필로 크게 쓰셨지.

"인생은 대나무다."

앞으로 살면서 인생의 마디마디 어려움과 시련 있어도

마디만 잘 넘기면 성공한다고.

깔깔대며 떠드는 친구들 소리에 선생님 말씀 묻힐 뻔했지만

인생의 여정, 선생님 말씀 뼈에 새겨 있었어.

이 또한 지나가리라,

지나갈 거라고,

나를 토닥거리는 힘이 되었어.

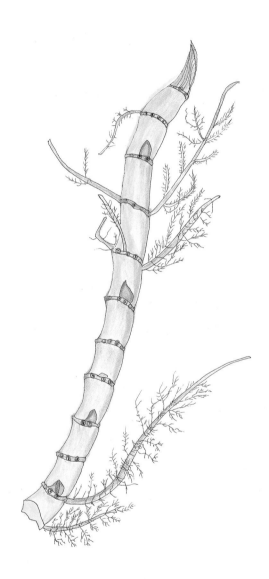

돈나무

Pittosporum tobira (Thunb.) W.T.Aiton, 돈나무과

여수

2013.12.9.

어디서부터인가 내 코가 벌렁벌렁거리기 시작했어.

두리번거리며 꽃향기 나는 곳을 찾았지.

내 키보다 훨씬 크게 서 있는 널 보았어.

노랑 꽃잎이 함박웃음을 지으며 입을 벌리고 있었어.

사람들이 널 다 좋아할 것 같아 돈나무이니까.

하지만 돈 주고도 살 수 없는 너의 향기를 뿜어내니

지나가는 사람들에게 향수를 선물로 주는구나.

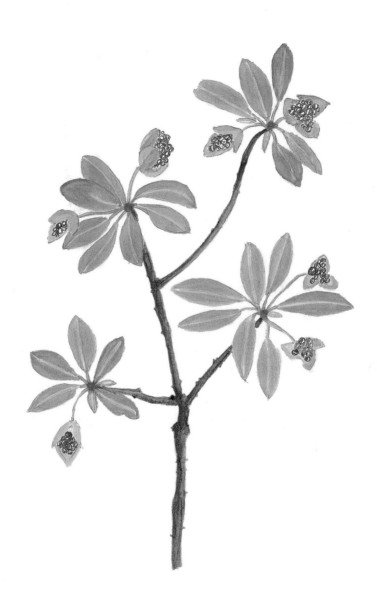

땅콩

Arachis hypogaea L, 콩과

우리 집 텃밭

2013.8.22.

드러내놓지 않고 땅속에 열매를 숨겨 놓는 겸손
작은 노랑나비가 앉아 있는 것 같은 꽃
식사를 마치고 나면 꼭 십여 개씩 널 먹어왔지.
허리가 잘록한 누에고치처럼 생긴 너
모든 사람에게 사랑받아서 참 좋겠다.
안데스 산맥이 너의 고향이라고?

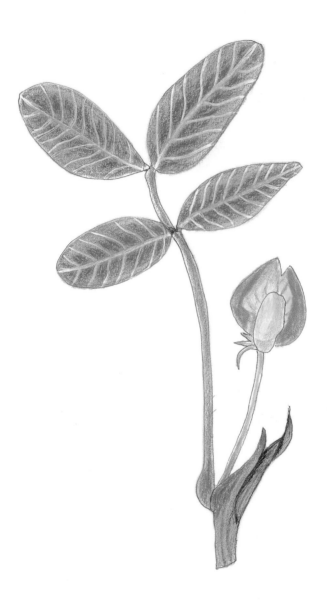

란타나
Lantana camara, 마편초과

2013.5.22.

따가이 따이 따알 호수를 지나
도넛 모양의 화산이 걸쳐 있는 아딸화산
화산 속 또 하나의 분화구에
녹색 물감을 타서 펼쳐 놓았네.
그 물에 네 얼굴을 비춰보고 싶었을까?
어디선가 내 발길 이끄는 향기 따라
한 걸음씩 옮기고 보니 네 앞에 서 있네.
달콤한 향기 담아가세요.

52

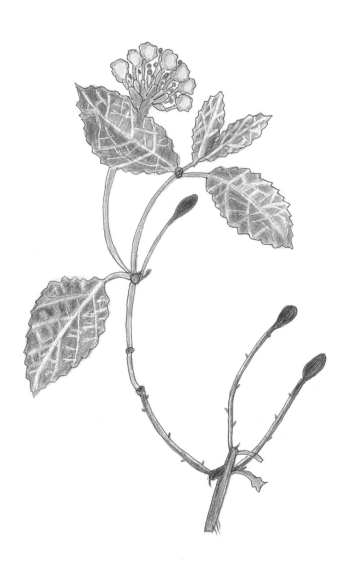

칠엽수

Aesculus turbinata BLUME, 칠엽수과

양재역

2013.8.30.

양재역에서 걸어가는데
유별나게 큰 나뭇잎 하나
하마터면 내 발에 밟힐 뻔했네.
여섯 장은 어디로 갔을까?
코끼리 귀처럼 길고 큰 너
네 이름이 뭐니?
가는 동안 몇 번이고 물어보았지.
알고 보니 마로니에였네.
주먹을 중심으로 뻗어 있는 V의 잎맥
하늘 향해 두 팔 벌린 너.
끊임없이 솟구치는 열정, 도전, 꿈이로구나.

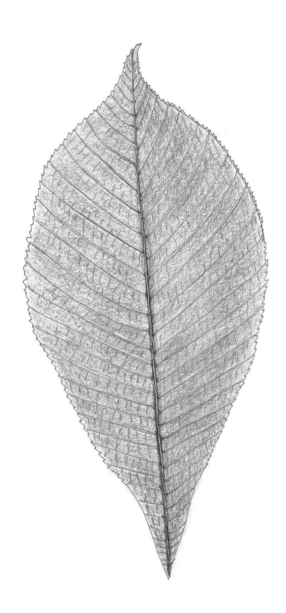

목화

Gossypium indicum LAM, 아욱과

우리 집 정원

2014.2.15.

풍선처럼 부풀어 오르던 너의 몸이

흰색에서 붉은빛 감도는 분홍색 꽃으로 변하는 것을 보았단다.

오래전부터 얼마나 많은 사람들의 몸을 따뜻한 구름처럼 덮어주었을까?

양털보다 더 흰 목화송이는 꽃말도 아름답게

어머니의 사랑이라 했지.

여러 노래가 떠오른다.

우리 서로 만난 곳은 목화밭

우리 서로 사랑한 곳도 목화밭

밤하늘에 별을 보며 사랑을 약속하던 곳

그 옛날 목화밭

세월의 뒤안길에서 흥얼거렸던 노래가

추억에 잠기게 하는구나.

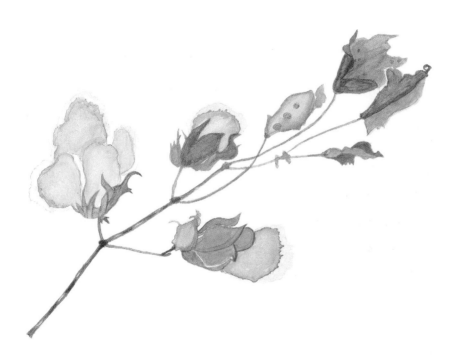

무늬호장근

Polygonum cuspidatum S. et Z, 마디풀과

한국도로공사 수목원

2018.7.13.

잎 하나 속에 들어 있는 녹색, 흰색, 노랑, 붉은색
색 전시장 같구나.
어릴 때 줄기가 호랑이 가죽같이 생겨 호장근이라
뿌리 달인 물을 물감으로 이용하는 것도 신기한데
꽃말까지 영원히 당신의 것이라니
흡족한 사랑 받을 만한 나무구나.

물앵두

Lonicera ruprechtiana, 인동과

전주

2013.5.16.

태어나 널 처음 보았고 처음 먹어 보았어.

앵두를 닮았지만 큼직한 게 좋았어.

한주먹 입에 넣고 보니

온 몸 세포 하나 하나에 전달되는

너의 숨결

몇 날이고 잊혀지지 않는 그 맛

널 반드시 구해서 우리 집 뜰에 심어 놓으려다.

앞으로 수백 년 동안 많은 사람들이 따 먹는 행복을

누리게 하고 싶구나.

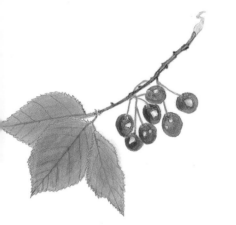

미국자리공
Phytolacca americana, 자리공과

희망들녘

2014.1.20.

너에게 눈길 주며 매일 달리는 길.

흰색으로 꽃이 피고 자주색 열매 맺어

검정색 마른 열매 익을 때까지 봄부터 지켜봤어.

검붉은 포도송이처럼 금방 따먹고 싶게 유혹을 하더구나.

너의 열매를 따서 팔과 얼굴에 바르고는

피가 난다고 장난하던 시절이 아련히 떠오른다.

즐거운 추억을 간직하게 해주는 너,

오늘도 추억을 한 모금 마신다.

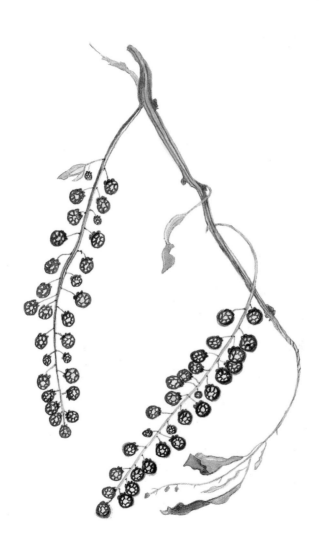

박태기나무

Cercis chinensis, 콩과

양재시민의숲

2013.4.22.

밥풀을 닮아 박태기나무
세상에 필요한 것 많지.
근데 밥 없으면 어찌 살까.
아기 손 만한 완벽한 하트 모양의 잎
유심히 너와 눈 맞추니 나에게 물어보는 말
내 모습 오이 같지요? 아니면 아기 신발 같은가요?

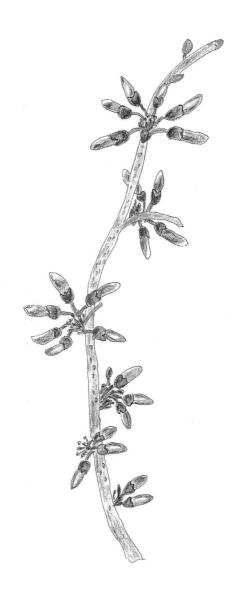

버들잎

Salix koreensis ANDERSS., 버드나무과

금산저수지

2018.11.1.

봄봄 봄이 왔다고 알리는 나무
급히 물을 마시다 체할까 봐 버들잎을 띄워 주었다는 지혜
히포크라테스는 임산부가 통증 느낄 때
버들잎을 씹으라고 처방을 했어.
한 가지에서 나온 한 가족들이 이렇게도 다를까, 색도 모양도 크기도
베토벤 합창교향곡 9번 연주가 나올 것 같아.

베고니아

Begonia, 베고니아과

우리 집 정원

2013.11.15.

우리 집 지적 공간인 내 서재에는
물컵을 이곳저곳
열 개도 더 두었어
베고니아 잎을 담아 놓았지
엄마 앞치마처럼, 코끼리 귀처럼 큰 너에게
누가 하얀 실로 촘촘히 수를 놓았을까.
하늘에서 받은 물방울 같아
물에 담가 두기만 하면 뿌리를 잘 내려주지.
널 누구에게 시집보낼까?
이름도 예쁘지, 동화나라 공주님 이름 같네.

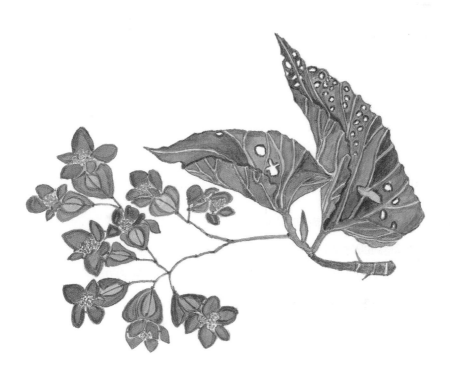

비파나무

Eriobotrya japonica (Thunb.) Lindl, 장미과

욕지도

2019.1.10.

사랑도를 가려다가 5분 때문에
코앞에서 배를 놓쳐
욕지도에 가게 되었어.
마을 한 귀퉁이에서
처음 너를 보면서 중얼거렸지.
널 만나려고 배를 놓쳤나 보다.
안 된 것이 더 잘되었다니
고맙구나, 비파나무야.
커다란 부채 같은 네가
파도소리 들으려고 귀를 세운 것 같았어.
비파악기와 잎 모양이 닮았다 하여 비파나무.

자기들끼리 수정이 가능하여
다른 곤충의 도움을 받지 않고도
열매를 맺는
신비로운 나무야.
너를 키우는 집안에는
환자가 없다고도 하니
너야말로 겨울정원의 주인공 자격이
있지 않겠니?
비파 악기 되어 나에게 연주해줄래?
엄마가 섬 그늘에 굴 따러 가면—.

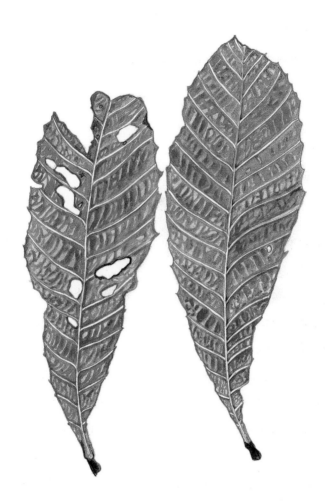

뽀리뱅이

Youngia japonica (L.) DC, 국화과

희망들녘

2014.5.5.

긴 겨울 몸을 바짝 엎드려 있다가 일어났니?
아침 달리기 할 때마다 내 눈과 마주치면
나도 그려 주세요, 나에게 말을 했어.
길가, 논두렁, 천변에 삐죽삐죽 많이도 나와 있던 널
매일매일 보고 또 보니 이토록 예쁘고 아름다울 수가 있을까?
혈액순환, 설사 치료, 감기약, 화상에도 효능 있는 너
엄지척.

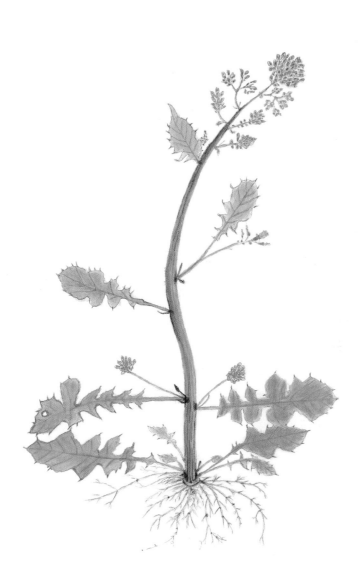

산수유

Cornus officinalis, 층층나무과

우리 집 정원

2014.3.19.

봄이 되면 시골 마을들이 시끄러워지네.

노랑 산수유 꽃봉오리들의 폭죽 터지는 듯한 소리로.

뒤뜰 앞뜰에 심어 놓은 널 대학나무라 해.

너 하나 있으면 자녀들 대학을 가르쳤어.

참 고마워라. 10월이 되면 긴 타원형 빨강 열매가

하늘의 별만큼이나 많이 달려

사람도 곤충도 짐승도 새들도 흘러가는 구름도

너에게 온통 마음을 빼앗겨버리지 않겠니?

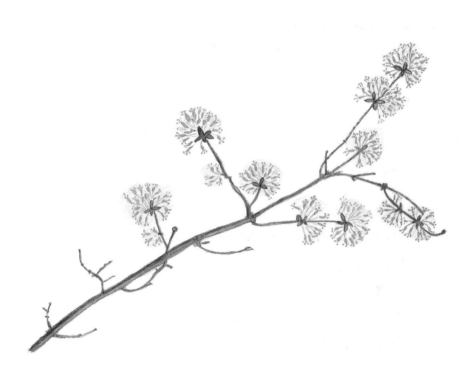

살갈퀴

Vicia angustifolia, 콩과

우리 집 정원

2014.4.28.

코딱지만한 잎

손톱 반절만한 꽃, 길가에 들에 널려 있어서

사람들은 널 보고 쓸모없는 잡초라 해서 속상해

의미없는 존재는 하나도 없어

그 황홀한 자태에 난 말문이 막히거든

생명을 세상에 보내는 문 같기 때문이지.

그래서 자꾸 바라보고 있으면 쑥스러워.

내 얼굴이 붉어지거든.

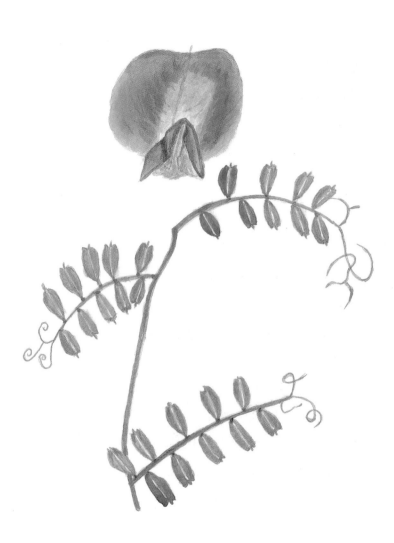

상산나무

Orixa japonica Thunb, 가지과

물안갯길

2014.4.29.

물안갯길 걷노라면 어느 곳에 이르러
발걸음이 갑자기 멈춰지는 곳이 있어.
바로 상산나무들이 한 무더기를 이루고 있는 곳.
코가 벌렁거려지기 시작하고
머리부터 발끝까지 진한 향기를 음미해 봐.
광택을 입힌 듯 반짝이는 나뭇잎, 독특한 향
그 위를 걷고 있는 달팽이 한 마리를 보았어.
상산 나뭇잎을 이불삼아 낮잠을 자고 있을까?
아니면 그리운 님을 만나려 기다리고 있는 중일까?

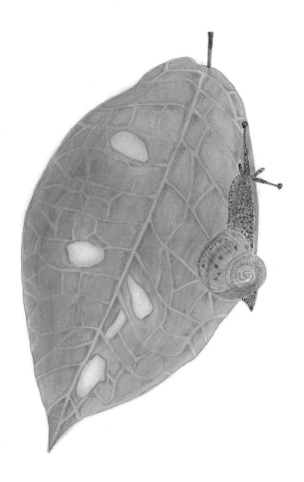

상수리나무

Quercus acutissima Carruth, 참나무과

우리 집 뒷동산

2016.11.22.

임진왜란 때 선조 임금이 피난 가다
먹을 것이 부족하여 이 나무열매 도토리로
묵을 만들어 수라상에 올렸다 하여 상수리나무
열매도 가장 크고 많이 달려
구황식물로 이용되는 고마운 나무
단발머리를 한 귀여운 모습은 마치
털모자를 뒤집어 쓴 것 같고
열매를 맺기 위한 나뭇잎 하나의
치열한 삶을 본다.

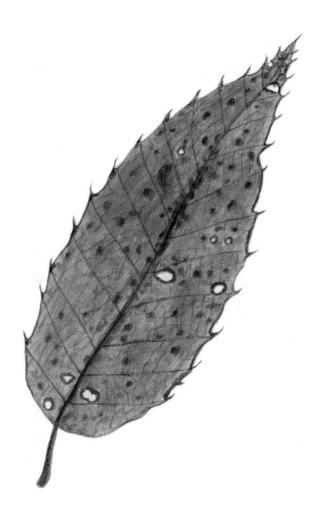

새깃유홍초
Quamoclit pennata Bojer, 메꽃과

우리 집 정원

2016.9.15.

빨간 지붕에 둥근 집
네 마리 토끼 가족들이 사는 집
벽을 타고 손에 손을 잡고 올라갔네.
낮에는 피고 밤에는 두 손 포개 잠을 자는 너
하늘에는 은하수 떠 있고 땅에는 꽃별이 떠 있네.
하나 둘 빨간 꽃이 필 때마다 빨간 눈 가진 토끼눈이
더 빨갛게 되겠네.
그러고는 코를 벌렁거리며 그 향기에 취하겠지.

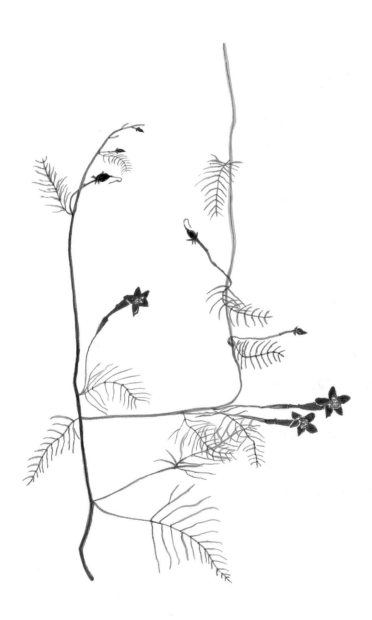

애기똥풀

Chelidonium majus var. asiaticum, 양귀비과

우리 집 정원

2014.4.21.

애기야 부르기만 해도 생각만 해도 설레인다.

어느 한군데 예쁘지 않은 곳이 없는 애기

똥도 애기 똥은 더없이 예뻐.

아기 제비 태어나면 엄마 제비가 입으로 꺾어 너의 몸에서 나오는

노란 애기 똥 닮은 유액으로 아기 제비 눈을 닦아주지.

그래서 꽃말도 엄마가 몰래주는 사랑인가 보다.

애기 울음소리 듣기 힘든 이 나라 아름다운 이 강산 구석구석

애기 똥 소복소복 쌓이는 날 언제 오려나.

그때는 애기똥풀 너도 더 예쁘게 꽃피어 춤추겠지.

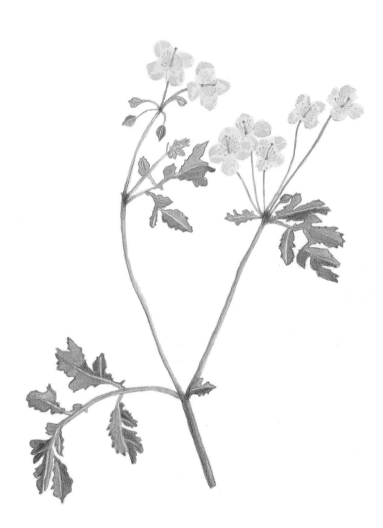

Chelidonium majus var. asiaticum, 양귀비과

애기사과

Crataegus pinnatifida Bunge, 장미과

낭산 착한부부 농장

2014.10.25.

아가들 둘이, 넷이, 다섯이서 아장아장 걸음마를 하고 있네.

한줄 그네를 타는 서커스단 같기도 하고

조롱조롱 매달려 있는 옥구슬 같기도 하고

내가 제일 좋아하는 과일이 뭔 줄 아니? 사과

꽃말이 유혹이라더니 자꾸만 내 입을 유혹하는 너

한입에 쏙, 우와! 새콤달콤한 이 맛.

너에게 윙크가 저절로 나오는구나

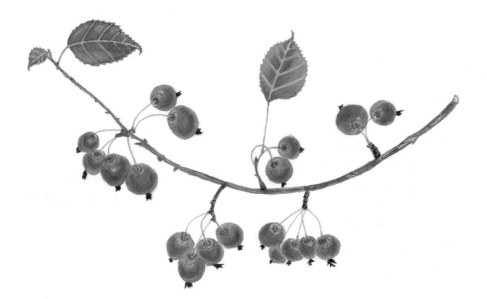

양골담초

Cytisus scoparius, 콩과

우리 집 정원

2014.5.9.

공작 꼬리에 웬 나비들이
이렇게나 많이 놀러 왔을까.
노랑나비 수백 마리가 앉아 있는 것처럼
착각할 정도였어.
동화 속 마녀가 하늘을 날 때 타던 빗자루 만들 때
너를 사용했니?
금년 봄엔 노랑 봄빛으로 우리 집을
출렁이게 만들어주었구나.

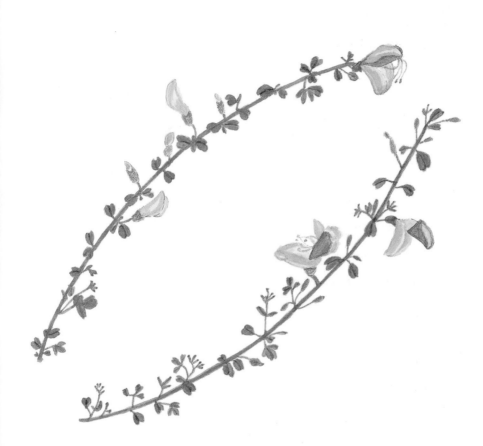

쥐방울덩굴

Aristolochia contorta, 쥐방울덩굴과

전주천

2018.6.13.

2014년 2월 6일 쥐방울덩굴 열매를 만난 4년 후

전주천에서 다시 만난 너

너를 소재로 쓴 과학추리동화 쥐방울덩굴의 비밀.

영리한 소년 토미를 통해 흥미진진한 이야기를 들려주었지.

꼬리 명주 나비 애벌레는 좋겠다, 네가 있어서.

아낌없이 먹으라고 네 몸 내어주니까.

옆 동무를 의지하여 해님 보려고 오르고 또 오르는

넌 이름도 많아.

쥐방울, 마도령, 까치오줌요강, 방울풀……

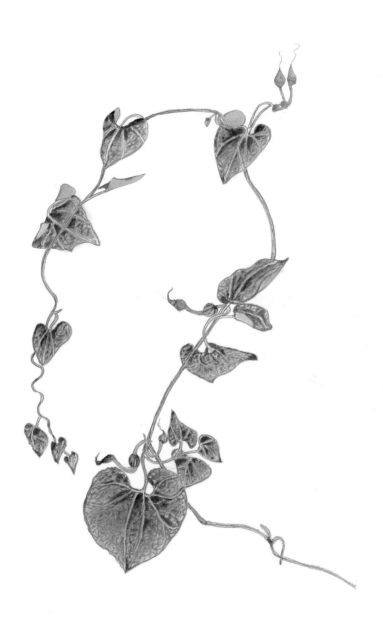

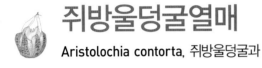

쥐방울덩굴열매

Aristolochia contorta, 쥐방울덩굴과

용화산

2014.2.6.

처음 너를 만났을 때, 그 신기함에

발걸음을 멈췄지.

숲속 나무에 매달려 그네를 타고 있던 너

높은 그곳까지 해님 보고 싶어 올라갔니?

나무를 동무삼아 영차영차 올라갔구나.

거센 바람과 눈보라에도 떨어지지 않고 한겨울을 견딘 너

엄지공주만한 작은 요정이 여섯 줄 달린

낙하산을 타고 내려온 것 같아.

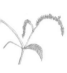

기생여뀌

Persicaria viscosa (Buch.–Ham. ex D.Dom) H.Gross ex Nakai, 마디풀과

탑천길

2013.8.19.

가까이서 봐도 멀리서 봐도

볼수록 예쁜 너

새색시처럼 부끄러워 살며시 고개 숙였니?

가을을 부르는 듯 머리는 끄덕끄덕

널 몰랐을 때는 흔한 풀로만 보았지.

알고 보니 이렇게 소박하고 예쁜데

꽃잎이 깨알처럼 옹기종기 모여 있네.

이른 아침마다 달리기 할 때

힘내세요, 대단해요, 응원해주는 너

어떤 벌레가 먹도록 너의 몸 한쪽을 내주었니?

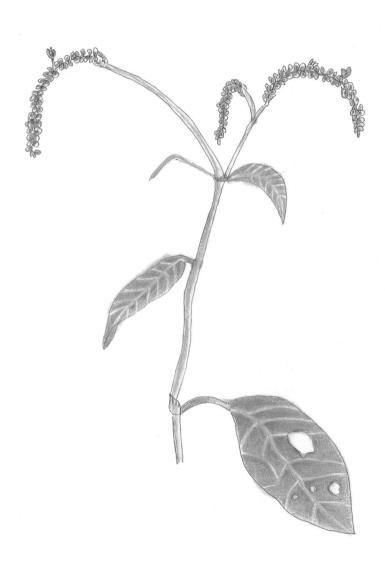

왕벚나무

Prunus yedoensis Matsum, 벚나무과

하나로 도로변

2018.8.27.

밟으면 영혼처럼 울 것 같은 낙엽
봄이면 전국의 들과 산 물들였다가 꽃비 되어
봄을 만끽하게 해주는 봄의 여신
잎이 나오기 전에 꽃을 보이는 것은
네 수명이 60여 년 짧아서
빨리 꽃을 보이고 싶어서이니?
제주도, 두륜산이 원산지인데도
왜 자꾸만 사람들은 일본 얘기를 할까.

Prunus yedoensis Matsum, 벚나무과

왕사마귀알집

Tenodera sinensis Saussure, 사마귀과

물안개길

2014.3.5.

어떤 사람들은 왕사마귀를
포악하다고만 생각해.
짝짓기 마무리할 때 알을 만드는 데 필요한
영양분을 섭취하려고 수컷을 잡아먹는 사마귀라고
그러는 줄 알면서도 태어날 새끼를 위해
자신의 몸을 희생하는 눈물겨운 감동
추운 겨울 알을 보호하려고 끈끈한 흰 거품을
이렇게도 많이 뿜어댔니?
알을 위해 두꺼운 이불을 준비했으니
이제 태어날 수백 마리의 왕사마귀들의 외침 소리가
우주에 가득하겠구나.

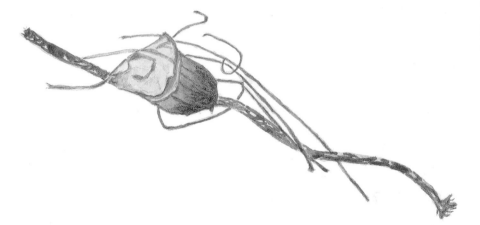

유홍초
Quamoclit pennata Bojer, 메꽃과

탑천길

2013.9.7.

빨간 별이 하늘에서 내려왔네.
내가 이름 붙인 '희망들녘'
천변에 수를 놓은 붉은 나팔수들
가을바람에 살랑살랑
너의 이름을 불러본다.
작지만 큰 힘을 주는 너
아침 저녁 쌀쌀한 날씨에도 오랫동안 피어 있어다오.
앞으로 널 더욱더욱 사랑할 테니.

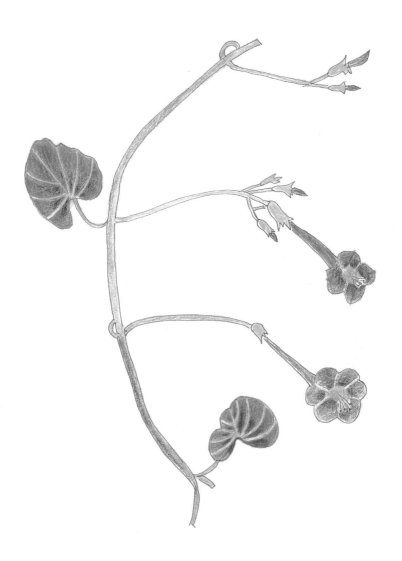

장미
Rosa hybrida, 장미과

우리 집 정원

2014.5.1.

내가 유별나게 좋아하는 너

한 번 두 번 자꾸만 너의 몸에

붉은색 옷을 입힐 때마다

넌 내 안에서 제일 곱고 예쁘게 다시 피어나더라.

아름다운 너

붉은 꽃 두 송이 내 가슴에 안겨주며

프러포즈하는 소녀 같구나.

남북한 한겨레 한민족 오월의 여왕 장미 아래에 함께 모였으면.

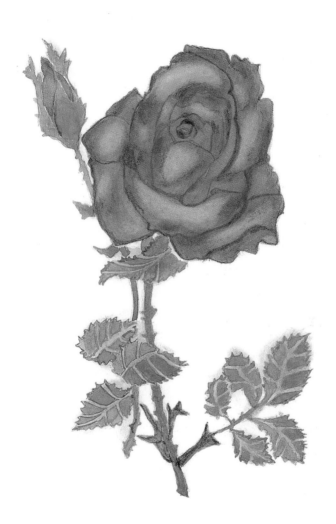

지느러미엉겅퀴

Carduus crispus L. 국화과

우리 집 정원

2014.5.18.

너의 온몸에는 온통 가시가 달려 있어.

사람들이 쉽게 다가가지 못하고 꺾지 못하게 하려고?

보랏빛 콧속에는 달콤한 꿀이 있어.

벌, 나비는 널 친구로 삼네.

아낌없이 꿀을 나눠주는 너의 향기 순하고 고와

어느 시인은 너를 보며 엉겅퀴의 노래를 불렀단다.

"들꽃이려거든 엉겅퀴이리라."

지느러미가 달려 있는 것은 왜일까?

자유를 찾아 헤엄치며 다니고 싶어서일까?

난 너를 볼 때마다

그리스인 조르바가 생각나.

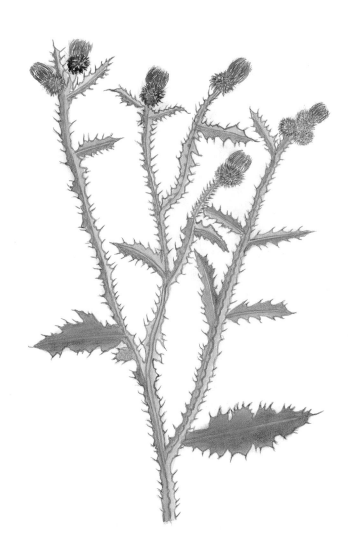

Carduus crispus L. 국화과

약모밀(어성초)

Houttuynia cordata Thunb. 삼백초과

우리 집 텃밭

2014.6.27

처음 너를 만난 사람들은 대부분 뒷걸음을 치지
정유 성분이 풍부하여 생선 비린내가 물씬 나니까.
하얀 네 개의 잎 가운데 세워진 줄기
그곳에 노랑 떡고물처럼 붙어 있는 꽃송이들
히로시마 원폭 때 폐허가 된 땅에서
가장 먼저 자라난 힘 있는 삼손 같은 너.
탈모, 아토피 피부에 효능 있는 귀중한 약용식물이구나.

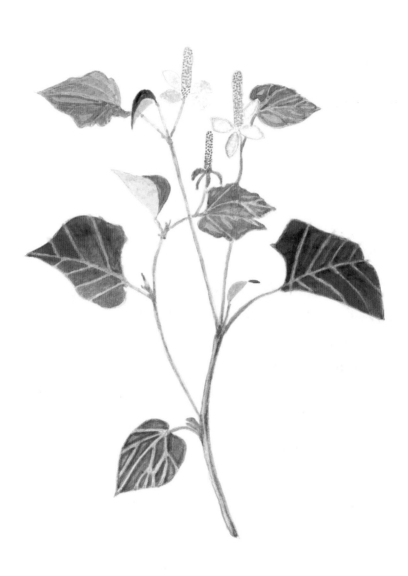

Houttuynia cordata Thunb. 삼백초과

진달래

Rhododendron mucronulatum, 진달래과

미륵산 칼바위

2013.3.21.

일 년을 기다렸어요.
매일 해님달님 바라보며 기다렸어요.
눈부신 봄 햇살 한 몸 가득 받고,
하늘 향해 저의 속살을
다 보여주고 싶었어요.
연둣빛 눈 속에 숨어 기다렸어요.
볼라벤 태풍에도 견뎌냈어요.
수백 수천만 번 내 몸을 흔들어대도
봄에 피어야 하는 꽃봉오리

희망으로 이겨냈어요.
하얀 눈이 듬뿍 온몸을 덮을 때
너무 무거워 소리도 못 냈어요.
그래도 그래도 기다림에 지치지 않았어요.
온 누리에 봄 처녀 달려올 때,
나도 맞이하고 싶었거든요.
언제 내 가슴이 터질지 난 알아요.
온 세상 산과 들에 널려 있는 나이지만
난 나뿐이에요.

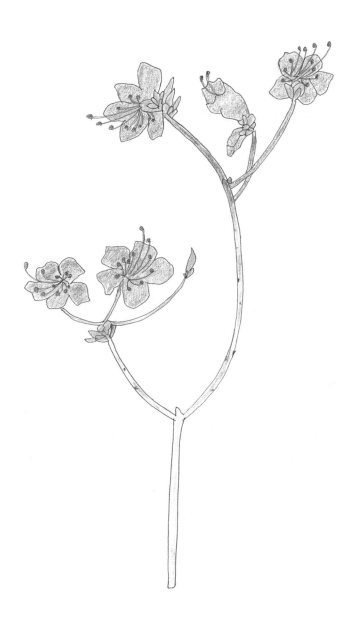

찔레꽃

Rosa multiflora Thunb. var. multiflora, 장미과

우리 집 앞동산

2013.3.25.

어느 시인은 너를 이렇게 노래했어.
"엄마 일 가는 길에 하얀 찔레꽃
찔레꽃 하얀 잎은 맛도 좋지
배고픈 날 가만히 따먹었다오.
엄마 엄마 부르며 따먹었다오."
6남매 남겨두고 60대 중반에
하늘나라 가신 우리 엄마
막내인 나를 못 잊어 어떻게 가셨을까?
찔레꽃 노래 부를 때마다 가슴이 먹먹해
끝까지 부르기 힘들어.

연두색 아기 손 같은 잎과 더덕더덕 가시
오월이 오면 너의 몸에서
하얀 뭉게구름 피어오르며
눈이 시리도록 하얀 꽃 터지겠지.
엄마, 지금 계신 천국에도
찔레꽃 피어나겠지요?
보고 싶어요.

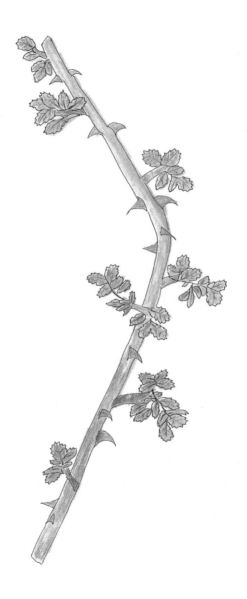

프렌치메리골드(서광꽃)

Tagetes patula, 국화과

우리 집 정원

2013.11.15.

진한 노란색, 검붉은 화려한 꽃잎

금년에 우리 집 정원을 가장 많이 수놓아 준 너.

오랫동안 멋과 향기를 뿜어내는구나.

아름드리 피어 그냥 갈 수 없게 만드는 너

열 두 걸음 길이만큼도 더 피어 있구나.

하얀 서리가 오도록 긴 시간 예쁜 모습 보여주며

나비도 벌들도 어서 오라고 활짝 웃음꽃 피었네.

루테인 성분이 풍부하여 눈을 위해 태어난 꽃.

행복은 반드시 온다는 꽃말처럼 모든 사람의 눈이 밝아져서

너를 더 예쁘게 보면 좋겠어.

뱀이 싫어해서 뱀꽃 이라고도 불렀다는데

너는 왜 이렇게 예쁘니?

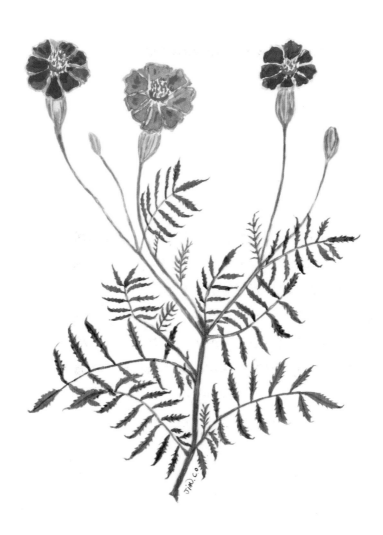

참나무산누에나방
Antheraea yamamai, 산누에나방과

자라섬 캠핑장

2013.8.7.

어서 일어나라고 새들이 지저귄다.

텐트를 열고 보니 노란 새 한 마리 문 앞에 있는데

널 발로 밟을 뻔해서 놀랬어. 움직이지를 않아서.

널 보는 순간 내 가슴이 왜 그렇게 설렜을까?

노란 색의 비단결로 몸을 감싸서였을까?

너의 삶의 계획은 무엇이었니?

가까이서 널 그려볼 수 있는 행운을 준

노랑나비 닮은 아이야.

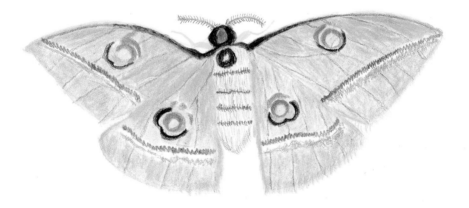

유리산누에나방고치

Rhodinia Fugax, 산누에나방과

우리 집 정원

2014.3.15.

오징어 땅콩 같은 연둣빛 주머니 나무에 매달려
살랑살랑 바람결에 그네 타고 노네.
주머니 아래 바늘구멍은 환기통일까 배수구일까?
성충이 가을에 나오니 지금은 방을 비웠겠지.
안에서 밖으로 나오기는 쉽게
밖에서 안으로 들어가기는 어렵게 설계되었구나.
애벌레가 토해낸 실이 하늘을 닮은 색이라니
넌 최고의 화가이고 설계사인 것 같아.

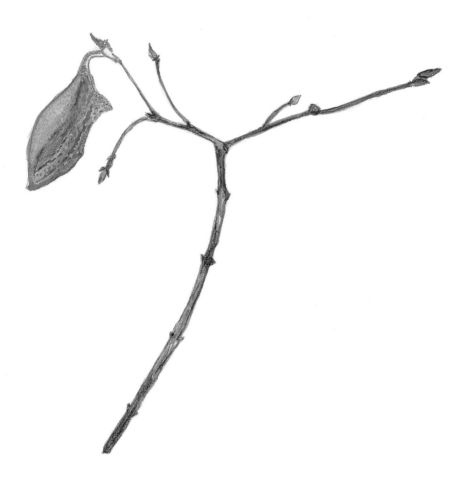

졸참나무

Quercus serrata, 참나무과

오봉산

2019.3.21.

빠끔히 눈을 뜨고 바라보던 너와의 눈맞춤
이 깊은 산속 한 모퉁이 나무가 되어
도토리 주렁주렁 다람쥐들 먹이가 되고 싶었니.
참나무 6형제 중 가장 작다 하여 졸참나무
그래도 도토리 중 맛은 가장 좋아
염료로, 숯으로도 쓰임 받는 넌
악보 같기도 하고, 아기씨 같기도 하고,
콩나물 같기도 하구나.

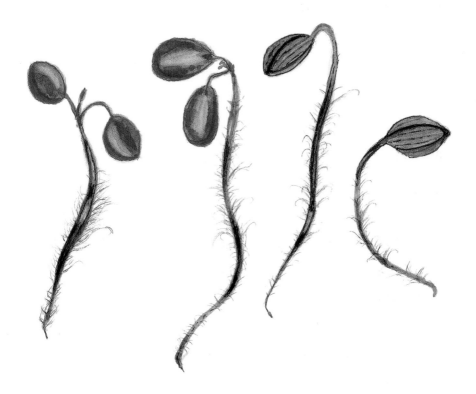

참마
Dioscorea japonica Thunb, 마과

물안개길

2014.10.2.

옆 강가에 물안개 피어오르고
숲속을 걸어요 산새들이 노래하는 다람쥐가 넘나드는 길
동요를 부르며 혼자 걷다 보면
눈시울이 뜨거워 손수건을 꺼내게 만드는 길
가던 발걸음 멈춰졌네.
어떤 애벌레에게 너의 몸을 먹게 해줬을까?
앞서거니 뒤서거니 줄을 타고 오르는 열매 두 개
어디로 가니? 희망의 나라로 갈까?
내년 봄 대지의 품에서 올라올
새싹을 준비하러 가니?

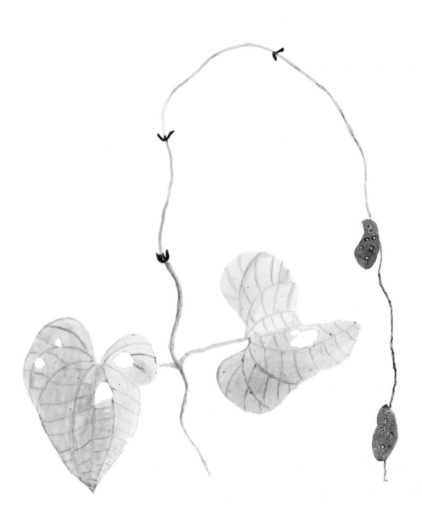

청미래덩굴

Smilax china, 백합과

연천꽃나루

2014.1.11.

넌 이름도 많아.

명감나무, 맹금, 밀레기, 망개 등

옛날 가난했던 시절 흉년이 들면 널 따먹었어.

신맛, 떫은맛, 단맛을 느끼게 해주는 넌 요술 열매

눈으로 뒤덮인 겨울

산새들 배고플까봐 떨어지지 않고 붙어 있는 너

잎사귀로 싸서 찐 떡은

천연방부제로 오래 가고

덤으로 향기까지 주는구나.

망개떡 장수들의 외치는 소리 들리는 듯 해.

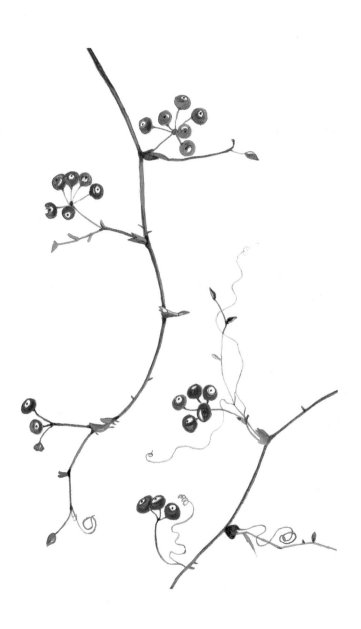

콩

Glycine max, 콩과

우리 집 텃밭

2014.10.20.

척박한 땅 어느 곳에서나 잘 자라는 적응력 최고인 너

네가 땅에 심겨 있는 동안 비둘기, 꿩, 새들이 집요하게 먹으려고 하겠지.

아기 손 같은 새싹이 빼꼼히 눈을 뜨고 나와

너의 몸 이곳저곳에

주렁주렁 열매 달리는

사람들에게 사랑받는 영양 덩어리

메주, 된장, 청국장, 두부, 떡, 콩조림 등

네가 있어야 만들어지지 않겠니?

우리 몸은 네가 꼭 필요해.

콩깍지에서 너를 꺼내려고 도리깨질 할 때

아픔 참고 나오는 흔하지만 소중한 너의 이름 부른다.

콩아 콩아.

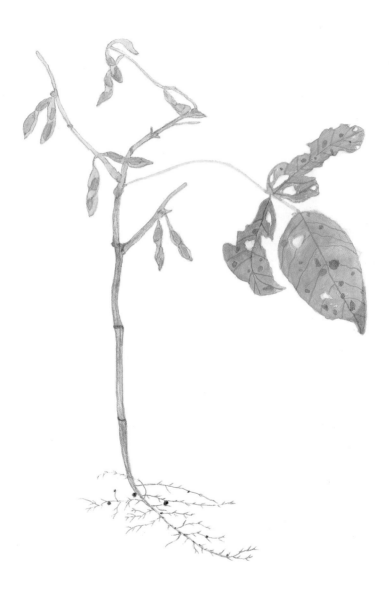

털머위
Farfugium japonicum, 국화과

천리포수목원 근처

2019.1.4.

너를 처음 만난 곳은 오래전 흑산도

신들의 정원이라 불리는 당산 숲에서였어.

털머위인 줄도 모르고 부채처럼 큰 머위도 있구나, 했었지.

노랑꽃이 풍차 같기도 하고, 바람개비와도 같았어.

아마 겨울 길목에 있었던 때라 기억하는데

어지러울 만큼 노란 빛이 눈부셨어.

바닷가 숲속 바위틈을 좋아하는 넌 왜 몸 뒤에 털을 숨겨두었니?

점점 밤색, 검정색으로 변해가는 너의 몸

한결 같은 마음이 너의 꽃말이라더니

봄이 되면 기어코 소생하고야 마는 부활의 꽃이려나.

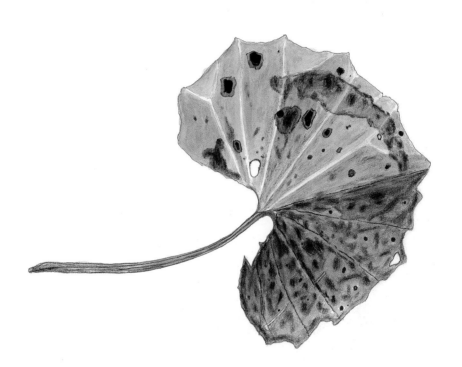

토란

Colocasia antiquorum var. esculenta, 천남성과

우리 집 텃밭

2014.10.1.

비 오는 날 텃밭에서 비 맞고 있는 널 우두커니 보고 있었어.

어릴 적 소나기가 오면 우산처럼 쓰고 달렸던 토란 잎

동심의 세계로 날 이끌어 주는구나.

추석 날 송편과 함께 먹는 명절 음식, 소중한 너

땅에 품은 알이라는 뜻에서 토란이란 이름이 된 거니?

잠 못 이루는 긴 겨울밤을 대비해 가을철에 토란국을 먹었다니

우리 아기도 너를 먹고

토실토실해졌으면.

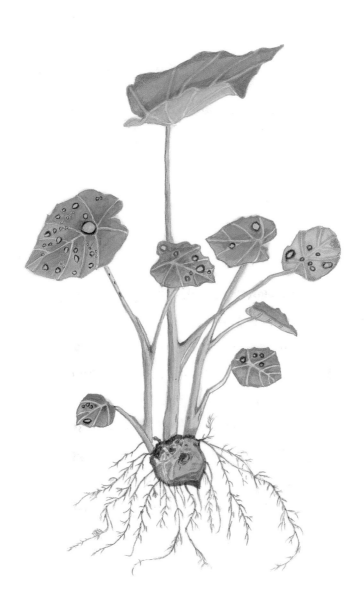

플라타너스

Platanus, 버즘나무과

양재동 길가

2013.4.30.

생태세밀화 공부하러 가는 한국숲해설가협회
성큼성큼 걸어가는데 아침 햇살이 뜨거워
눈부신 태양을 조금 가리고 싶었어.
두리번두리번, 길에 뒹굴어 다니는 너
손바닥만한 넌 햇볕을 가려주는 자연 부채
온갖 도시의 소음을 흡수해주는 너의 얼굴
초등학교 시절 방울 같은 열매로 친구와 놀이를 하던
추억이 그립구나.

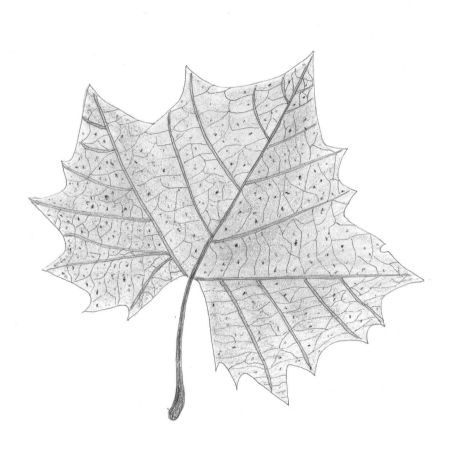

하늘타리

Trichosanthes kirilowii Maxim, 박과

변산

2014.1.13.

어느 날 변산 바닷가 소나무 위에
대롱대롱 매달려 있는 널 보았어.
너무 높은 곳에 있어 올라갈까 말까?
원숭이 띠라서 그랬나 휙휙 나무에 올랐어.
찢어진 내 손바닥에서는 뚝뚝 피가 떨어지고
그래도 널 가슴에 안은 그 기쁨
하늘수박 쥐 참외라고도 한다는데
오렌지색 두 개 바가지에 넣고 보니
엄마 품에 안겨 있는 예쁜 쌍둥이
아가 같구나.

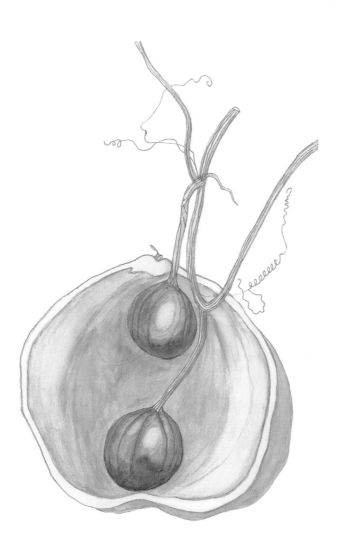

해당화

Rosa rugosa THUNB, 장미과

대부도

2014.5.6.

대부도 바닷가에 몹시도 많이 부는 바람에

금방이라도 꽃잎이 떨어질까 애처로워

금방 손이 갔어, 지켜주고 싶어서

그런데 얼마나 많은 가시를 몸에 덮고 있던지

해당화 피고 지는 섬마을에

이미자 노래가 흥얼거려져.

핑크빛 옷을 입고 노랑 입술을 머금고 있는 너

큰 꽃에 매혹적인 향기까지 사랑받는 꽃

눈에 취해 향에 취하게 하는구나.

꽃말이 잠자는 미녀라니 핑크빛 이불 속에 있으려나

금년에는 해당화의 섬 비금도를 꼭 가서 또 다른 너를 보고 싶구나.

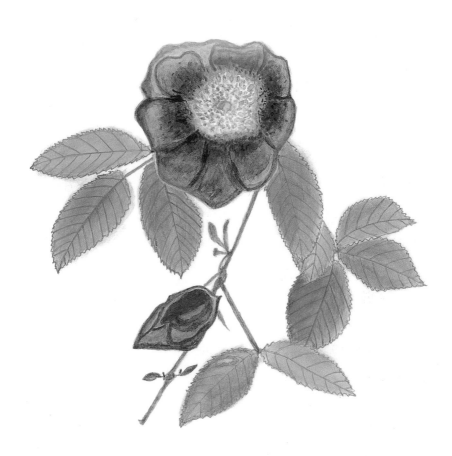

판타지아

E. 'Fantasia', 르네 오코넬(Renee O'Connell)의 교배종

우리 집 정원

2014.1.3.

꽃집에 간 그날
꽃들에게 마음을 빼앗겨 나오지 못하고 있는데
나를 부르는 너의 목소리
처음으로 듣는 너의 이름, 판타지아
우리 집으로 온 이후 보고 또 그리고
달콤한 헤이즐넛 향을 방안 가득 채운 고마운 너.
60개의 꽃잎을 그리면서 하늘에서 노랑별이 우수수
노랑 눈 꽃송이가 소복이 내리는 것 같았어.
넬라 판타지아를 너에게 들려주고 싶구나.
"나의 영혼의 꿈은 항상 자유롭습니다. 구름이 떠다니는 것같이."

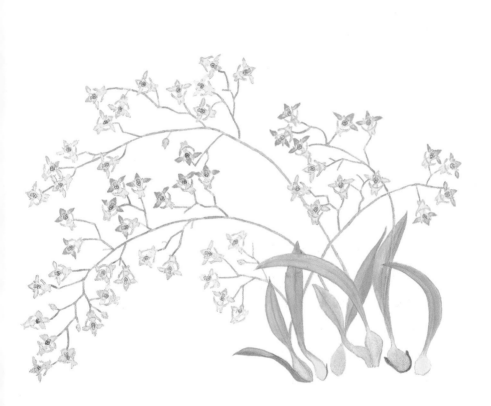

고구마

Ipomoea batatas, 메꽃과

우리 집 텃밭

2014.8.1.

백년에 한 번 볼 수 있다는
희귀한 꽃이라 하는데 이렇게 만나다니.
이상기온 때문에 아무 때나 피는 걸까
우리나라 보릿고개 넘던 시절
1970년대 초 어린 나의 배고팠던 보릿고개
지금도 생각나는 고구마 밥
언제 한번 해 먹을까 보다.

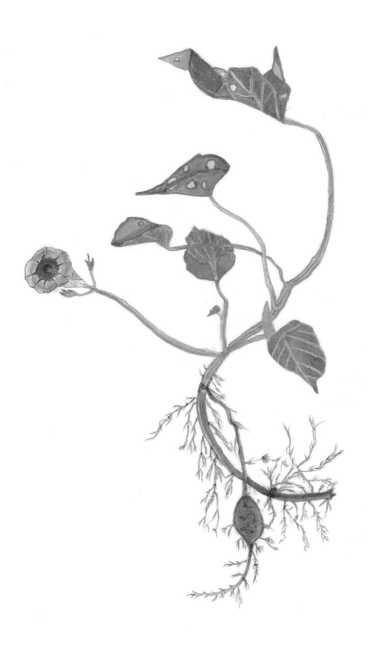

고추

Capsicum annuum, 가지과

우리 집 텃밭

2013.12.5.

어느 날 가족들 밥상 앞에서 자발적 체험을 했다.
청양고추 두 개를 꼭꼭 씹어 먹는 순간
그 뒤에 어떤 맛일까, 맛은 고사하고 고통이 따랐다.
혹독한 고통 혀를 베어내고 싶을 만큼
십여 분 눈물 콧물 정신이 혼미할 정도였다.
아 그런데 웬일일까.
그 뒤로 청양고추는 내가 너무도 좋아하는
최고의 맛 친구가 되었다.
고통을 넘으면 찾아오는 환희인가
역경을 지치게 한 것인가.
나도 참 희한한 사람이네.

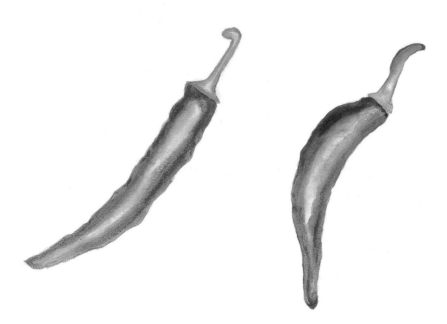

방울토마토

Solanum lycopersicum var. cerasiforme, 가지과

우리 집 텃밭

2014.7.1.

나에게 생태세밀화를 가르쳐 주신 푸조나무 김혜경 선생님,

널 보고 하는 말

"좋아요, 덜 익은 아이도 참 예뻐요. 비취 옥구슬 같네요."

토마토 얼굴이 붉어지면 의사의 얼굴이 파래진다는 속담이 있단다.

금년에 처음 우리 텃밭에 심은 너

비취 옥구슬이 주렁주렁

매일 먹어도 부족하지 않구나.

아, 난 너 때문에 부자가 된 것 같아.

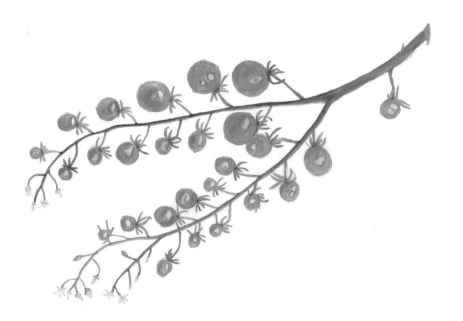

미국미역취

Solidago serotina Aiton, 국화과

우리 집 정원

2016.7.7.

큰 키 때문에 우러러봐야 하는 너
북아메리카, 멀리서도 왔구나.
새로운 땅에 귀화하여 살아가기 위해 발버둥치고
노력하는 사람들을 더 이해하고 보듬어줘야 한다는
어느 시인의 호소가 들리는구나.
겨울이 되면 마른 너의 몸을 베어내는 수고를 해야 하지만
한여름 동안 황금색 반짝이며 지나가는 사람들에게
고개 숙여 인사하는 너
황금빛 꽃을 자랑하니 황금의 채찍이라고 할 만하구나.

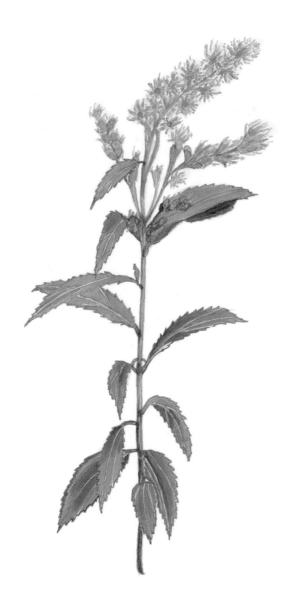

Solidago serotina Aiton. 국화과

갯강아지풀

Setaria viridis var. pachystachys (Franch. & Sav.) Makino & Nemoto, 벼과

변산

2014.2.20.

어릴 적 어른 흉내 내고 싶어 수염 만들고
친구들 옆에 슬며시 다가가 간지럼 먹이며
깔깔대고 웃었던 시절.
변산 갯벌에서 비바람에 춤추고
유난히 몽실몽실 털을 달고 있었던 넌
바닷바람을 온몸으로 안고 있었어.
네가 얼마나 소중한 식물인지 아니?
눈의 건조증을 치유하고 시력에 도움을 주는 너를
좀 강아지풀, 개 꼬리풀이라고도 해.
생명력이 강해 흔하지만
생존하기 위해 투쟁하는 널 보고 용기를 얻는다.

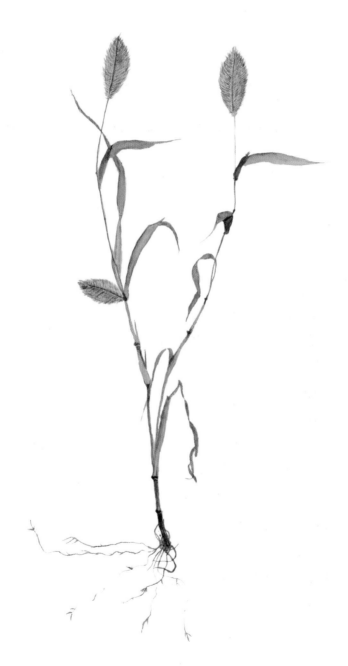

시클라멘

Cyclamen persicum, 앵초과

서해 꽃집

2013.12.24.

그리스와 이란 사이 산악지대가 고향인 너
꽃에 따라 봄, 여름, 가을, 겨울을 불러오는 생명력
꽃잎을 한껏 뒤로 젖히며 뽐내는 매력덩어리
그런데 꽃말이 수줍음, 내성적이라니
그리스어 빙글빙글 돌다에서 유래되었다는 시클라멘
몸을 돌리면서 아낌없이 뽐내고 싶은가 보다.

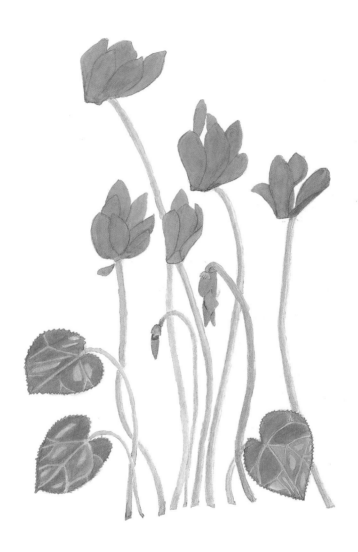

꽈리

Physalis alkekengi var. franchetii, 가지과

우리 집 정원

2014.8.17.

씨를 빼서 놀잇감으로 사용했던 추억의 장난감
아랫입술 윗니로 살며시 누르면 꽈르륵 꽈르륵 소리가 나
때꽐, 질꽈아리라고도 불렀어.
어릴 적 꽈리를 잘 불면 노래를 잘한다 했거든
너를 입에 넣고 신나게 학교에 오고갔어.
이런 동요가 생각나.
빨간 꽈리 입에 물고 뽀드득 뽀드득
동글동글 굴리다가 뽀드득 뽀드득.

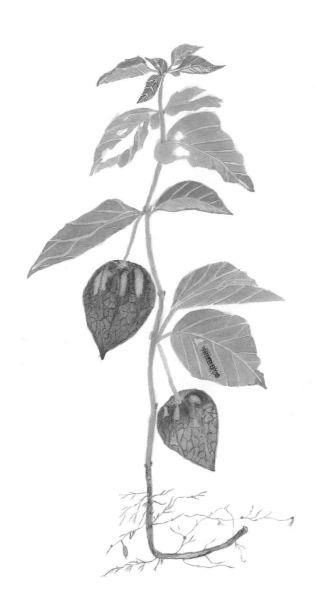

Physalis alkekengi var. franchetii, 가지과

바위채송화

Sedum polytrichoides Hemsl, 돌나물과

물안갯길

2014.5.23.

바위 위에 터전 삼고 살아가는 돌나물과 여러해살이풀
수분도 제대로 공급되지 않는 척박한 곳에서 살아가기 위해
낙타가 등에 물을 저장하듯
잎, 줄기에 물을 저장하는 지혜를 배운다.
노란별꽃이 하늘에서 내려왔을까,
가련함 순진함이 너의 꽃말이라 하지만
바위 위 강한 생명력에 박수를 보낸다.

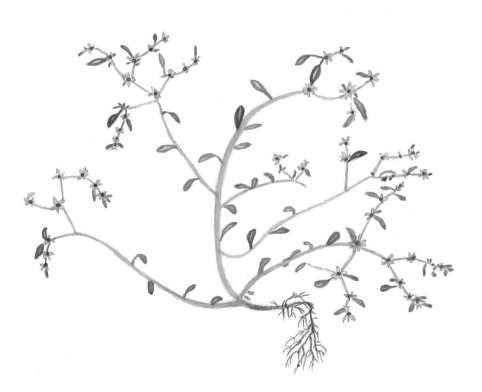

꼬리명주나비, 애벌레, 알

Sericinus montela, 호랑나비과

쥐방울덩굴이 있어야 꼬리명주나비는 밥을 먹고
줄기나 잎에 진주 같은 알을 산란하겠지.
기쁜 소식은 아산 신정호 관광지에 멸종위기에 처한
꼬리명주나비 복원을 위해 보금자리 생태학습장을 조성했다니
아름다운 나라 금수강산 우리나라 좋은 나라
자연을 소중히 생각하는 예쁜 마음들이
고맙기만 하구나.

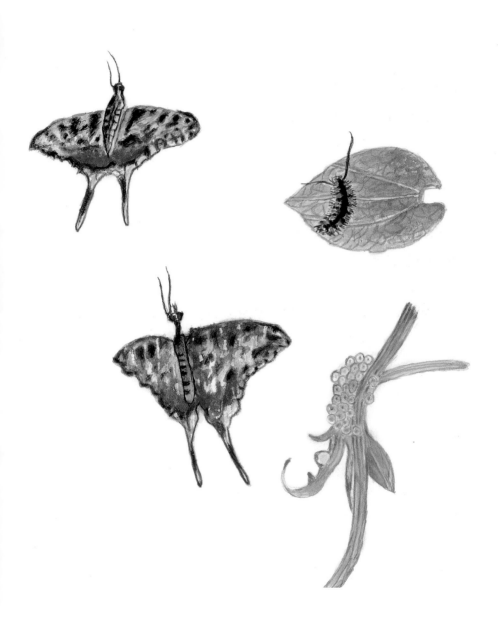

마삭줄

Trachelospermum asiaticum, 협죽도과

우리 집 뒷동산

2018.12.24.

백화등이란 이름으로도 알려진 넌
다섯 장의 바람개비 같은
흰 꽃이 피어서일까.
겨울나기를 하기 위해
너의 몸에 울긋불긋 단풍으로
옷 갈아입었구나.
삼으로 꼰 밧줄을 뜻하는 마삭줄
휘감고 올라가면서 몸을 빌려준 나무들에게
도리를 지키며 올라가는 신사덩굴이구나.
기쁘다 구주 오셨네 만백성 맞으라.
율동하며 찬송하는 모습 같구나.

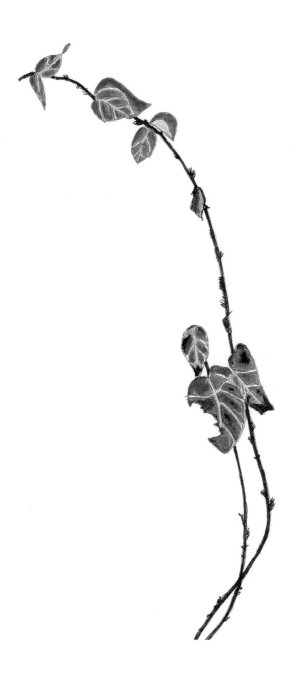

참나무혹벌 애벌레집

Diplolepis japonica, 벌과

미륵산

2014.2.11.

무슨 나무의 열매일까?

발걸음이 멈춰졌지.

알고 보니 벌레집이었네

초가집, 굴피집, 너와집,

갈대집, 물 위에 지은 집, 나무집, 얼음집 등

다양한 집이 있는데 여기에서 둥근 집을 보는구나.

구슬이 주렁주렁 작은 우주를 옮겨놓았나.

떡갈나무 갈참나무 잎에 주로 집을 짓고 봄을 기다리며

겨울을 지내는 아늑한 보금자리

참나무혹벌, 넌 최고의 건축가로구나.

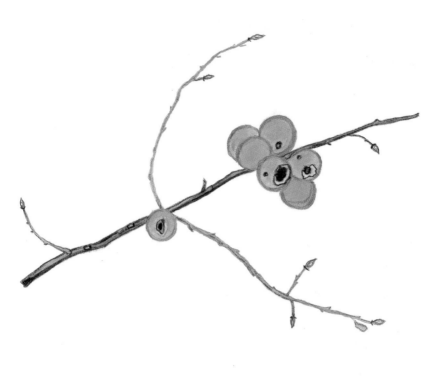

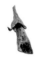

가지
Solanaceae, 가지과

우리 집 텃밭

2019.3.1.

작년에 많이도 따먹었는데 이젠
마른 몸에 모자를 쓰고 있구나.
어린 시절 겨울에 동상이 걸리면 우리 엄마 가지줄기 끓여
손발을 담그게 했었던 신비한 약초
옛날 서민들이 그랬어,
설날 꿈에서라도 한번 먹어봤으면

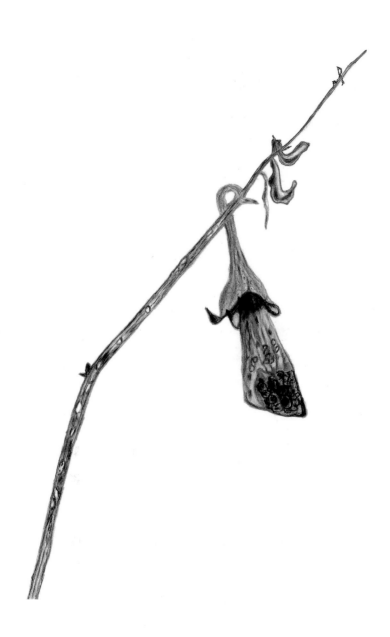

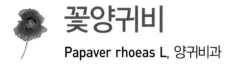

꽃양귀비

Papaver rhoeas L, 양귀비과

우리 집 정원

2019.5.27.

하늘하늘 하늘을 담아 피었네.

가냘픈 몸을 살랑거리며 붉은 비단옷 나풀거린다.

나라를 위태롭게 할 아름다움을 지녔다는 너.

중국 고대 4대 미녀 중 한 명인 양귀비.

꽃말까지 위로, 위안, 몽상이라니

하동 북천 꽃양귀비 축제에 달려가

군락 이뤄 핀 널 온종일 보고 싶구나.

천재적인 예술가였던 양귀비가 우리 집 화단에

꽃양귀비로 춤추며 날아왔구나.

앵두나무

Prunus tomentosa Thunb, 장미과

우리 집 정원

2019.6.8.

정신건강복지센터 그림일기반 강의

일 시 2019년 6월 12일 10회 중 5회차

참석 인원 10명(우울증 환우들)

주제 식물 앵두나무

1부 강의

율동과 함께 동요 부르기 / 스스로 열매를 만들어 내는 자연의 신비
나무의 꿈과 미래를 품고 있는 열매와 나의 삶 / 씨앗을 퍼뜨리기 위한 나무의
노력과 기다림의 시간들 / 뱀독을 막아주는 잎과 열매의 효과

휴식

강사 마당에서 키운 앵두주스 마시기 / 앵두나무 처녀 노래 듣기

2부 그림 그리기

스케치 및 색 입히기 / 그림일기 쓰고 발표하기

164

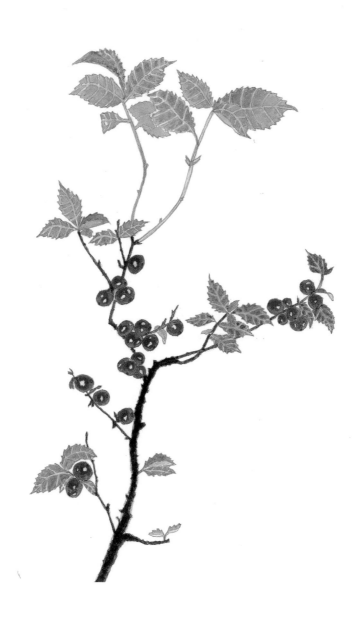

Prunus tomentosa Thunb. 장미과

제라늄

Pelargonium inquinans Aiton, 쥐손이풀과

우리 집 정원

2019.6.15

하나의 잎에 세 개의 털 우산을 펴놓고

붉은 심장이 박동하는 꽃구름

가지 꺾어 꽂아 놓아도 쉽게 뿌리내리는 적응력과 생명력

잎에 털이 많아 실내 미세먼지 제거에 쓰임 받는 인기

그대가 있어 행복합니다. 그대를 사랑합니다, 꽃말이

가장 잘 어울리는 너

어디선가 윙윙

금방 나비가 날아올 것만 같구나.

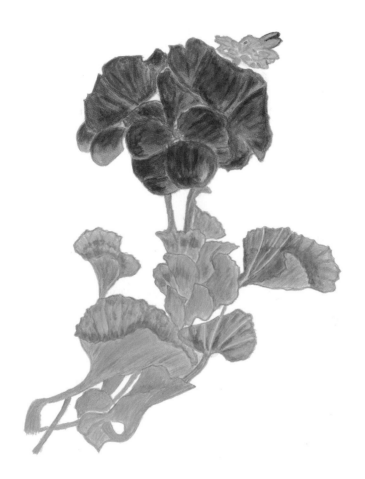

찾아보기